START EUROPE

여행의 시작

유럽미술 여행은 결정하기까지 시간적, 비용적으로 고려해야 할 사항이 많기에 자주 떠나기 어려운 여행입니다. '아는 만큼 보인다'라는 말이 있듯이 차근차근 유럽미술에 대해 배경지식을 쌓아보고 꼼꼼하게 준비를 시작해볼까요?

01. 여행의 시작은 준비물 체크부터!

준비물을 꼼꼼하게 체크하고, 빠진 것이 없는지 다시 한번 확인해보세요. 무거운 짐은 오히려 즐거운 여행을 방해할 수 있으니 꼭 필요하다고 생각되는 것만 준비하는 것이 좋습니다.

☐ **여권** - 분실 대비 여권 사본 별도 보관 - 영문 가족관계증명서 - 영문주민등록등본	☐ **항공권** - 비행기 e-ticket 출력 - 탑승권 이미지 스마트 폰 저장	☐ **유레일패스** - 겉표지가 찢어지지 않도록 주의
☐ **숙소** - 인터넷 사용 불가 대비 공항에서 숙소까지 이동 방법 미리 숙지 - 호스트 연락처 및 메신저 아이디 메모	☐ **예매 티켓** - 미리 예매해둔 미술관, 박물관 티켓을 출력해서 날짜별로 정리	☐ **각종 증명서** - 여행자보험 증권 - 면세점 상품교환권 출력
☐ **옷** - 여벌의 옷(겨울옷은 압축 팩으로 부피를 줄임) - 속옷, 양말, 선글라스, 모자	☐ **세면도구** - 개인 수건(숙소에 없는 경우) - 세면도구 - 개인 화장품	☐ **유심칩** - 한국과 현지 프로모션 비교 후 더 좋은 쪽으로 미리 구매
☐ **메모리카드** - USB 또는 이동식 메모리카드 (사진 저장용)	☐ **멀티어댑터** - 국가별 콘센트를 확인하여 준비	☐ **현금/카드** - 현금은 최소화 - 신용카드 (해외 겸용 카드인지 확인 필요)
☐ **식료품 양념** - 김치, 된장, 김, 즉석밥, 라면, 레토르트식품 - 참기름, 국간장, 간장 등의 양념	☐ **비상약** - 해열제(부루펜 계열 및 타이레놀 계열 각각 준비) - 감기약(종합, 코, 목) - 지사제, 소화제, 상처 연고, 소독용품, 일회용 밴드, 파스류, 피로회복제, 비타민 - 알레르기약 처방(있는 경우) - 피부연고(구강 연고)	☐ **안전 아이템** - 자물쇠 - 옷핀(가방 지퍼에 걸어 소매치기 방지)
☐ **이어폰** - 미술관 오디오 가이드 청취용	☐ **그 외 준비물** - 샤워기 필터(강력 추천) - 슬리퍼(숙소 실내에서 사용) - 돌돌이 테이프, 손톱깎이	☐ **가이드북+워크북**

02. 나만의 유럽미술 여행 버킷리스트

예술과 낭만이 넘치는 유럽으로 떠나기 전에 꼭 해보고 싶었던 나만의 버킷리스트를 작성해 보세요. 세인트 제임스 파크에 우리만의 타임캡슐 묻고 오기, 센 강변에서 K-POP 춤추기, 에펠탑에서 생일 초 끄기 등등 그 어떤 것도 상관없어요.

-
-
-
-
-

03. 유럽미술 여행 나의 마음과 각오

여행 전에 나의 마음과 각오를 글로 표현해보세요. 그리고 여행을 다녀온 후와 꼭 비교해보세요. 지금의 나와 그때의 나는 어떻게 달라졌나요?

-
-
-
-
-

유럽의 유명한 미술관 대부분은 우리가 생각하는 것보다 훨씬 넓고, 방대한 양의 작품을 보유하고 있기 때문에 체력적으로 힘이 들 수 있어요. 그래서 각 미술관의 꼭 봐야 할 작품 추천 동선을 따라 감상하는 것을 추천합니다. (단, 미술관 사정에 따라 전시실은 달라질 수 있음) 미술관에서 제공하는 오디오 가이드와 APP을 이용하여 작품설명을 들어보고 책 속의 작품 설명도 읽어보세요. 그리고 워크북에서 제안하는 11가지 방법으로 다채롭게 감상한후, 마지막으로 워크북 속 퀴즈를 풀면 좋습니다.

STEP 1» 작품 속 등장인물의 표정에 집중해보세요.

작품 속 등장인물의 표정은 그림 속 일어나는 사건이나 상황에 대해 이해를 할 수 있는 중요한 단서가 됩니다. 주인공뿐만 아니라 화폭의 먼 곳에 있는 작은 인물 하나하나까지 세심하게 놓치지 않고 각각의 등장인물의 표정을 살펴보면 그림 속의 이야기가 퍼즐처럼 완성되는 것을 느낄 수 있습니다. 작품 속 등장인물의 표정을 주의 깊게 살펴볼 수 있는 추천 작품은 내셔널 갤러리에 있는 카라바조 〈엠마오에서의 저녁식사〉, 암스테르담 국립미술관의 페르메이르 〈연애편지〉와 루브르 박물관의 다빈치 〈모나리자〉, 라 투르 〈사기꾼〉, 로댕 미술관의 〈칼레의 시민〉 등이 있습니다. 특히 〈모나리자〉의 애매모호하여 더욱 신비로운 미소는 우리에게 수많은 질문을 품게 합니다.

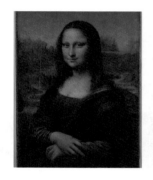

STEP 2» 작품 속 등장인물의 몸짓에 집중해보세요.

작품 속 등장인물의 몸짓에는 인물들의 표정과는 다르게 역동성과 생생함이 느껴집니다. 마치 현재진행형처럼 화폭을 뚫고 나올 것만 같은 생동감 넘치는 몸짓에는 화가가 말하고자 하는 메시지가 담겨있습니다. 등장인물 몸짓에 집중하기 좋은 작품은 발레리나를 소재로 많이 사용하는 드가의 작품으로 코톨드 갤러리의 〈무대 위의 두 발레리나〉, 오르세 미술관 〈발레 수업〉, 〈무대 위의 춤 연습〉, 〈14세의 발레리나〉이 있고, 암스테르담 국립미술관에 있는 얀 아셀 레인의 〈위협을 느낀 백조〉가 있습니다.

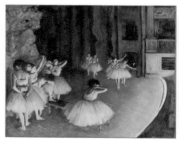
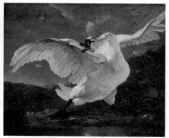

STEP 3» 붓의 힘, 붓 터치의 질감을 눈으로 느껴보세요.

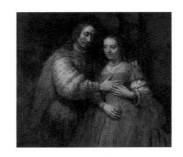

화가들은 화풍에 따라 다양한 붓 터치를 사용하는데, 붓 터치의 강약에 따라 캔버스의 분위기가 확 달라집니다. 만지지 않아도 느껴지는 생생한 질감은 보는 사람에게 감탄을 불러일으킵니다. 대표적으로 내셔널 갤러리에 다양한 색점들로 연출한 점묘법의 대가, 쇠라의 〈아스니에르에서의 물놀이〉, 반 고흐 미술관에 있는 〈해바라기〉, 〈나무 뿌리들〉, 오르세 미술관에 있는 반 고흐의 〈론강의 별이 빛나는 밤〉 등이 있습니다. 암스테르담 국립미술관에 있는 렘브란트 〈유대인 신부〉는 작품 속 남편의 옷을 두꺼운 나이프로 옷 소재가 느껴질 만큼 생생하게 표현하여 반 고흐가 반할 정도였습니다.

STEP 4» 작품의 빛과 어둠(명암)을 관찰해보세요.

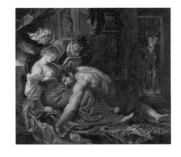

빛의 화가, 렘브란트가 빛을 표현하는 방법을 '렘브란트 라이팅(Rembrandt lighting)'이라고 부릅니다. 그만큼 작품에서의 빛의 표현은 중요한 요소입니다. 렘브란트는 빛의 밝음과 어둠을 극적으로 대조하여 인물을 더욱 강조하였는데, 연극 무대에서 주변의 불은 다 끄고 주인공에게 집중하게 하는 스포트라이트 조명과 같습니다. 명암을 관찰하기 좋은 대표적인 작품으로 내셔널 갤러리에 있는 루벤스의 〈삼손과 데릴라〉, 암스테르담 국립미술관에 있는 렘브란트의 〈야경〉이 있습니다.

STEP 5» 작품 속 이야기가 있다면 귀 기울여보세요.

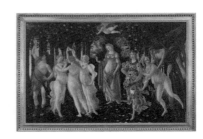

유럽 미술작품의 모티브는 그리스 로마신화의 이야기 또는 성서를 주제로 한 작품들이 많습니다. 이런 작품을 이해하기 위해서는 작품 속 이야기를 미리 알고 가면 더욱 풍성하게 감상할 수 있습니다. 대표적인 작품으로 우피치 미술관에 있는 보티첼리의 〈봄〉, 〈비너스의 탄생〉, 프라도 미술관에 있는 뒤러 〈아담〉과 〈이브〉, 루벤스 〈세 여인〉 그리고 바티칸 미술관 시스티나 성당 예배당의 미켈란젤로의 천장화 〈천지창조〉와 〈최후의 심판〉벽화 등이 있습니다.

STEP 6» 작품 속 주인공은 어떤 감정이었을지 생각해보세요.

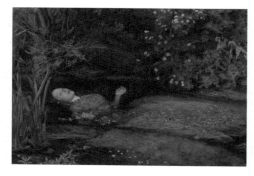

작품 속의 이야기에 귀를 기울인 후, 화가가 표현한 작품 속 주인공에게 감정을 이입해보세요. 만약 주인공이라면 어떤 감정이었을지를 함께 공감하고 이해하는 것이야말로 진정한 작품감상의 자세라고 할 수 있습니다. 대표적인 작품으로 테이트 브리튼에 있는 워터하우스〈샬럿의 처녀〉와 밀레이의 〈오필리아〉가 있습니다. 〈샬럿의 처녀〉는 테니슨 시의 전설을 바탕으로 그린 작품으로 오직 거울을 통해서만 바깥세상을 볼 수 있는 저주를 받은 공주가 거울 속 랜슬럿 경을 보고 사랑에 빠져 저주로 인해 죽을 것을 직감하고도 마지막으로 랜슬럿 경을 보기 위해 떠나는 장면을 그린 작품으로 죽음에 대한 두려움과 애통함이 공존하는 것이 느껴집니다. 한편 〈오필리아〉는 세익스피어의 〈햄릿〉의 한 장면으로 햄릿의 여인 오필리아가 햄릿이 자신의 아버지를 죽였다는 사실을 알고 미쳐서 강에 빠져 서서히 죽어가는 모습을 그렸는데 자포자기한 듯한 오묘한 표정에서 느껴지는 섬뜩함이 사실적으로 잘 표현되었습니다. 이 두 작품을 보고 '주인공이 만약 나였더라면, 어떤 감정을 느꼈을까?'를 헤아려보세요.

STEP 7» 보는 관점 또는 방향에 따라 달라지는 작품의 다름을 느껴보세요.

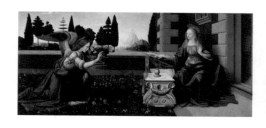

작품을 정면에서 감상할 때는 몰랐던 화가의 숨은 의도가 보는 관점 또는 방향을 달리해서 바라볼 때 마법처럼 살아나는 작품이 있습니다. 그 대표적인 작품이 내셔널 갤러리에 있는 홀바인의 〈대사들〉과 우피치 미술관에 있는 다빈치의 〈수태고지〉입니다. 〈대사들〉은 작품을 오른쪽 사선 방향으로 감상하면 길쭉한 해골 이미지가 나타나는데 항상 죽음을 생각하면서 겸허하게 살아야 한다는 메시지를 담고 있고, 〈수태고지〉는 다빈치가 이 작품이 오른쪽 위에 걸릴 것을 고려하여 성모 마리아의 오른팔을 비정상적으로 그렸는데, 오른쪽 하단에서 그림을 올려다보면 마리아의 오른팔 길이의 비율이 정상적으로 보이는 것을 알 수 있습니다.

STEP 8» 화가가 말하고자 하는 메시지를 생각해보세요.

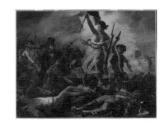

작품 속에는 화가가 말하고자 하는 메시지를 담겨 있습니다. 무심코 바라본 작품 속에서 그러한 메시지를 알아차리는 순간, 깊은 울림과 감동으로 발걸음을 떼기 힘들기도 합니다. 루브르 박물관에 있는 들라크루아 〈민중을 이끄는 자유의 여신〉, 프라도 미술관에 있는 고야 〈1808년 5월 2일〉는 시민 혁명을 표현하고, 파리 피카소 미술관에 있는 〈한국에서의 학살〉, 국립 소피아 왕비 예술센터에 있는 피카소 〈게르니카〉, 프라도 미술관에 있는 고야의〈1808년 5월 3일〉은 전쟁의 참혹함을 비판하는 반전 작품의 뜻을 함께합니다. 지금도 세계 곳곳에서 벌어지는 참혹한 전쟁 뉴스를 접하고 있는 요즘, 반전의 메시지를 담고 있는 작품을 만나면 더욱 깊은 울림이 될 수 있습니다.

STEP 9» 누드화는 외설일지 예술일지에 대해서 생각해볼까요?

유럽 미술관에서는 누드화 작품을 여럿 만날 수 있습니다. 왜 벗은 몸을 주제로 그림을 그렸을까요? 우선 나체와 누드는 엄연하게 다르고 '인간 본연의 몸은 아름답다'라는 것을 표현한 작품이라고 생각하면 좋습니다. 지금도 회자되는 오르세 미술관에 있는 마네의 〈풀밭 위의 점심식사〉와 〈올랭피아〉, 프라도 미술관에 있는 고야의 〈옷 벗은 마야〉는 그 당시에도 센세이션을 일으킬 만큼 외설이냐 아니냐에 대해 논란이 많았던 작품입니다.

STEP 10» 같은 주제, 다른 화가의 그림 화풍을 비교해보세요.

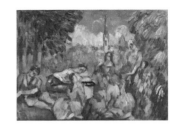

여러 화가들이 같은 주제를 어떻게 자신만의 방식으로 표현했는지를 비교하며 감상하는 것도 하나의 재미입니다. 대표적인 주제는 '수태고지'로 가브리엘 천사가 성모 마리아에게 처녀의 몸으로 예수를 잉태할 것을 알리고, 마리아가 받아들이는 이야기입니다. 다양한 화가들이 '수태고지'를 작품의 소재로 사용하였는데 그 작품들을 비교해보는 것도 좋은 감상법입니다. 또한 마네의 〈풀밭 위의 점심 식사〉와 벨라스케스의 〈시녀들〉은 다른 작가들이 다른 버전으로 그림을 많이 그렸는데, 서로의 화풍을 비교해보는 것도 추천합니다.

STEP 11» 숨은그림찾기

깨알같이 작고 세밀하게 표현되어 자세히 보지 않으면 놓치기 쉬운 요소들이 숨어있는 재미있는 작품들이 있습니다. 대표적인 작품은 내셔널 갤러리에 있는 얀 반 에이크 〈아르놀피니 부부의 초상화〉로 중앙에 걸려있는 볼록거울에는 두 명의 사람이 비치는데 그중 한 명은 얀 반 에이크이고, 거울의 테두리는 예수의 고난을 세밀하게 담았습니다. 루브르 박물관의 〈나폴레옹 1세대관식〉에는 2층 관람석에 그림을 습작하는 다비드가 숨어있고, 프라도 미술관에 있는 벨라스케스 〈시녀들〉 작품 속의 거울에는 두 남녀가 보이는데 왕과 왕비를 그린 것이라고 알려져 있습니다.

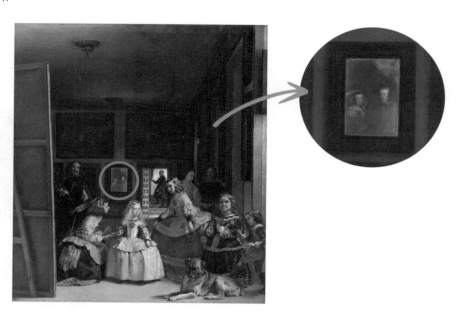

ENGLAND

영국

유럽 여행의 시작 또는 끝으로 계획하는 나라, 영국의 런던은 과거와 현재가 살아 숨 쉬는 깊은 역사가 공존하고 있는 곳으로 유럽미술의 보물창고와 다름없습니다. 내셔널 갤러리, 테이트 모던, 테이트 브리튼 등 대부분의 미술관, 박물관을 무료로 개방하고 있어 유럽 미술 여행을 계획한다면 꼭 방문해야 할 나라로 추천합니다.

영국 | United Kingdom

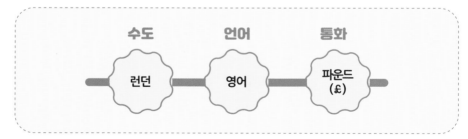

수도	언어	통화
런던	영어	파운드 (£)

영국은 잉글랜드, 스코틀랜드, 북아일랜드, 웨일스가 통합된
'연합왕국(United Kingdom)'입니다.

그래서 영국은 이 연합왕국 속 구성국들의 국기를 합쳐서
'연합왕국기(Union Flag)'를 만들었습니다.

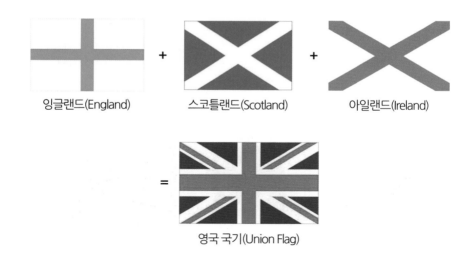

잉글랜드(England) + 스코틀랜드(Scotland) + 아일랜드(Ireland)

= 영국 국기(Union Flag)

Q 영국 국기는 상하 대칭일까요? 좌우 대칭일까요? 아니면 대칭이 아닐까요?

A

내셔널 갤러리

테이트 모던

코롤드 갤러리

테이트 브리튼

영국 박물관

❶(트라팔가 스퀘어) 런던 시민들의 광장으로 중앙의 넬슨 제독의 승리를 기념하는 기념탑과 거대한 사자상이 볼거리

❷(피커딜리 서커스) 런던에서 가장 화려한 교차로로 런던 시민들의 만남의 장소

❸(차이나타운) 중국 요리를 맛볼 수 있는 런던 속의 중국

❹(세인트 폴 대성당) 영국인들의 정신적인 지주 역할을 해온 성당

❺(밀레니엄브리지) 테이트 모던과 세인트 폴 대성당을 잇는 2000년 밀레니엄을 맞이하여 지은 다리

❻(보로 마켓) 런던의 유명한 재래시장으로 볼거리와 먹을거리로 가득함

❼(타워 브리지) 런던 템스강을 화려하게 장식하는 도개교

❽(런던 타워) 윌리엄 왕이 런던을 방어하고 자신의 권력을 과시하기 위한 오래된 성채이자 왕권 상징물

❾(런던 아이) 런던의 전경을 감상할 수 있는 런던 대관람차

❿(런던 국회의사당과 빅벤) 런던의 오래된 상징 시계탑 빅벤과 영국 민주주의의 상징 국회의사당

⓫(웨스트민스터 사원) 영국 왕들의 대관식과 장례식을 치르는 역사적인 장소

⓬(버킹엄 궁전) 영국 왕실의 상징, 근위병 교대식이 최고의 볼거리

⓭(영국 박물관) 웨스트 엔드 뮤지컬 감상 (마틸다, 라이언킹 추천)

⓮(코벤트 가든) 아기자기한 마켓과 함께 런던 교통박물관을 관람할 수 있는 곳

그 외 추천 코스

❶(영국 자연사 박물관) 영화 '박물관이 살아있다'의 배경이 된 박물관으로 영국의 공룡 포유류 등의 생물표본 및 진화과정과 박제 등을 볼 수 있는 박물관

❷(빅토리아 & 앨버트 박물관) 영국 산업박물관으로 패션, 디자인, 보석, 건축, 사진, 조각 등을 전시하고 특히 장식미술 공예 디자인 전시가 유명. (2023년 6월 25일까지 '한류! 코리안 웨이브' 전시중)

❸(영국 과학 박물관) 런던 최고의 과학 박물관으로 로켓, 증기 엔진, 의학을 주제로 한 생명과학 컬렉션이 유명

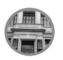

❹(노팅힐) 런던 최대의 시장 포토벨로 마켓이 열리는 곳

파리의 오르세 미술관, 마드리드의 프라도 미술관과 함께 유럽 3대 미술관으로 손꼽히며 영국을 대표하는 미술관이자 영국 최초의 국립미술관입니다.

아르놀피니 부부의 초상화
The Arnolfini Portrait (얀 반 에이크)

대사들
The Ambassador (한스 홀바인)

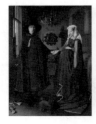

Q 볼록거울에 비치는 것과 볼록거울의 테두리에는 무엇이 있는지 자세하게 살펴보세요.

A

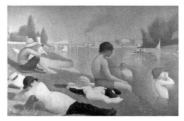

Q 작품의 오른쪽으로 이동하여 사선 방향으로 작품을 감상하면 어떤 이미지가 보이나요?

A

34세의 자화상
Self Portrait at the age of 34
(렘브란트 하르먼손 반 라인)

아스니에르에서의 물놀이
Bathers at Asnieres (조르주 쇠라)

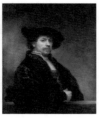

Q 같은 전시실에 있는 렘브란트의 〈63세의 자화상 (Self Portrait at the Age of 63)〉 과 비교하여 자기 생각을 한 줄로 써보세요.

A

Q 작은 색점들로 이루어진 작품을 가까이에서 자세히 관찰해보니 어떤 느낌이 드나요?

A

 해바라기
Sunflowers (빈센트 반 고흐)

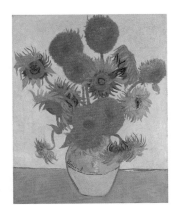

Q 반 고흐 미술관의 〈해바라기〉 작품을 함께 감상하며 고흐의 강렬한 붓 터치를 감상해보세요. 그리고 나만의 해바라기를 반 고흐처럼 그려보세요.

과거와 현재의 만남인 세계 최대의 현대미술관, 테이트 모던은 1981년 오일 파동과 공해 문제로 문을 닫은 뱅크사이드(Bankside) 화력발전소'를 미술관으로 개조하여 공장의 투박한 외관은 그대로 멋스럽게 살려 기존 갤러리와는 차별화된 특별함이 있는 미술관입니다.

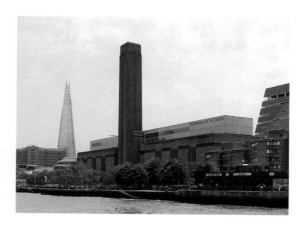

Q1 테이트 모던에서 가장 인상 깊었던 작품은 무엇인가요? (작품명, 화가)

A1

Q2 가장 인상 깊었던 이유가 무엇이고 어떤 감정이 들었나요?

A2

테이트 브리튼 미술관은 라파엘 전파, 윌리엄 터너, 데이비드 호크니, 등 영국 작가의 뛰어난 컬렉션으로 유명합니다. 테이트 브리튼의 전시실에 준비된 이젤을 사용하여 그림을 그려보는 뜻깊은 경험을 해보세요.

콜몬들리 자매
The Cholmondeley Ladies (작자 미상)

Q 쌍둥이 자매와 자매들의 아이들이 어떤 점이 다른지 3가지 이상 찾아보세요.

A

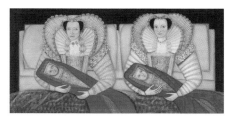

샬럿의 처녀
The Lady of Shalott (존 윌리엄 워터하우스)

Q 만약 내가 샬럿의 처녀였다면 마음이 어땠을지 그림의 표정에 더 집중하여 생각해보세요.

A

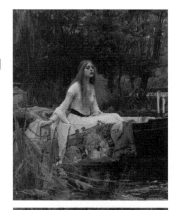

오필리아
Ophelia (존 에버렛 밀레이)

Q 만약 내가 오필리아였다면 마음이 어땠을지 오필리아의 표정에 더 집중하여 생각해보세요.

A

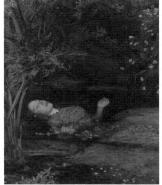

코톨드 갤러리는 우리에게 익숙한 모네, 고갱, 고흐, 르누아르, 세잔과 같은 인상주의 화가의 작품이 프랑스 파리의 오르세 미술관에 견줄 만큼 돋보이며 초기 르네상스 작품부터 20세기 회화컬렉션이 아주 훌륭합니다.

목욕 후에 몸을 말리는 여인
After the Bath-Woman Drying Herself (에드가 드가)

Q 이 그림의 재료는 무엇인가요?

A

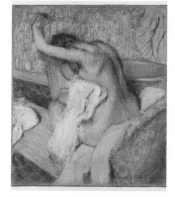

귀를 자른 자화상
Self-Portrait with Bandaged Ear (빈센트 반 고흐)

Q 고흐의 눈빛에서 어떤 감정이 느껴지나요? 고흐의 상황을 본 책에서 참고하여 써보세요.

A

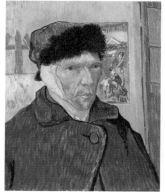

폴리 베르제르의 바
A Bar at the Folies-Bergère (에두아르 마네)

Q 작품 속 주인공의 표정을 글로 표현해보세요.

A

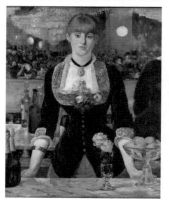

세계 3대 박물관 중의 하나인 영국 박물관은 18~19세기 그리스, 이집트, 메소포타미아 등 각국의 식민지를 아우르는 시기에 가져온 유물들을 전시하고 있어 오래된 역사와 예술작품을 만나볼 좋은 기회입니다.

로제타스톤 The Rosetta Stone

이집트 상형문자를 해독하는 실마리가 된 것으로 이집트 문명의 드러나지 않았단 부분을 밝혀내는 역할을 함.

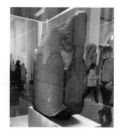

죽어가는 사자 Assyrian Lion Hunt Reliefs

BC645년경 메소포타미아에서 제작된 것으로 사자 얼굴의 힘줄과 표정이 매우 사실적이고 그 당시의 사자 사냥은 권력자의 용맹함을 보여주는 중요한 행사.

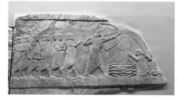

파르테논 부조물 Parthenon Sculptures

파르테논은 그리스 아테네의 아크로폴리스 언덕에 세워진 신전으로 1687년 베네치아 군대가 쳐들어와 많이 손상되어 남아있던 일부 조각물들로 영국이 가져와 전시함.

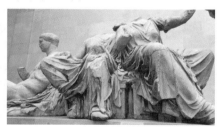

람세스 흉상 Colossal Bust of Ramesses II

기원전 1280년경 제작된 람세스 2세의 흉상으로 이집트 왕의 위엄을 나타냄.

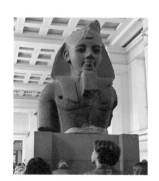

미라 전시실

고대 이집트의 미라와 관들을 전시하는 곳으로 신기한 미라의 기술을 볼 수 있음.

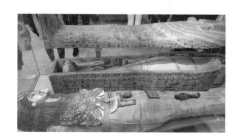

마이 유럽 다이어리 : MY EUROPE DIARY

영국에서 인상 깊었던 일들을 스케치하거나 사진을 붙이고 글로 남겨 보세요.

오늘 날짜 ___ / ___ / ___　오늘의 날씨 □ ☺ □ ☁ □ 🌧 □ ⛄

NETHER LANDS

네덜란드

풍차와 튤립이 예쁜 동화 같은 나라로 익숙한
네덜란드는 빛의 화가 렘브란트와 천재적인
비극의 화가 고흐, 그리고 추상화가 몬드리안
까지 예술 거장들의 나라로 꼭 와야 할 이유가
충분합니다.

네덜란드 | Netherlands

수도	언어	통화
암스테르담	네덜란드어	유로 (EUR, €)

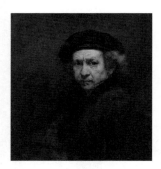

네덜란드는 빛의 화가로 알려진 17세기의 최고의 화가, 렘브란트와 세계에서 가장 인기 있는 화가 중의 하나 반 고흐 그리고 독일에서 태어난 유대인 소녀로 네덜란드로 망명하여 숨어 지내면서 쓴 일기로 전 세계를 울린 안네 프랑크로 유명한 나라입니다.

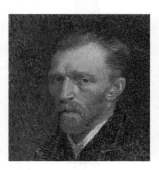

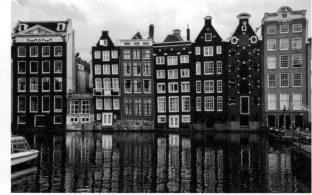

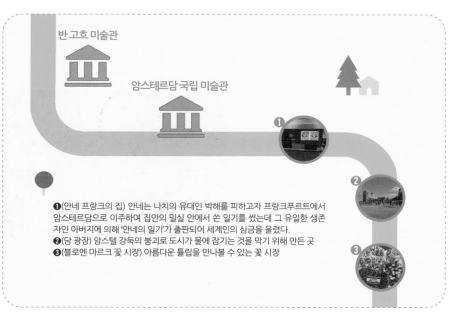

반 고흐 미술관

암스테르담 국립 미술관

❶(안네 프랑크의 집) 안네는 나치의 유대인 박해를 피하고자 프랑크푸르트에서 암스테르담으로 이주하여 집안의 밀실 안에서 쓴 일기를 썼는데 그 유일한 생존자인 아버지에 의해 '안네의 일기'가 출판되어 세계인의 심금을 울렸다.
❷(담 광장) 암스텔 강둑의 붕괴로 도시가 물에 잠기는 것을 막기 위해 만든 곳
❸(블로멘 마르크 꽃 시장) 아름다운 튤립을 만나볼 수 있는 꽃 시장

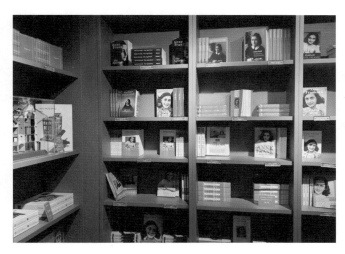

❶(안네 프랑크의 집)

1973년 개관한 반 고흐 미술관은 고흐의 생애를 시기별로 나누어 전시하고 있어 고흐의 일생을 고스란히 담은 미술관입니다.

감자 먹는 사람들
The Potato eaters (빈센트 반 고흐)

Q 고흐가 존경했던 밀레의 작품 〈만종〉, 〈이삭 줍는 사람들〉을 오르세 미술관에서 찾아보고 〈감자 먹는 사람들〉 작품에서 느껴지는 생각을 한 줄로 써보세요.

A

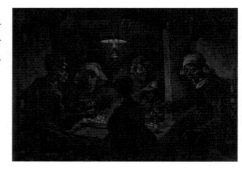

고흐의 방
The Bedroom (빈센트 반 고흐)

Q 오르세 미술관 〈아를의 침실〉 작품과 비교하여 어떤 점이 다른지 찾아보세요.

A

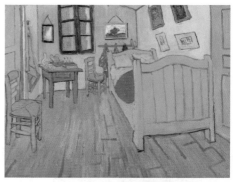

고갱의 의자
Gauguin's Chair (빈센트 반 고흐)

Q 내셔널 갤러리의 〈고흐의 의자〉와 반 고흐 미술관의 〈고갱의 의자〉를 비교해보고 다른 점을 3가지 이상 이야기해보세요.

A

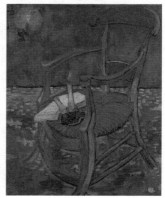

네덜란드에서 가장 큰 미술관, 암스테르담 국립미술관은 렘브란트, 고흐, 페르메이르를 비롯한 네덜란드의 대표 화가들의 작품들이 모여있어 네덜란드의 미술사를 한눈에 살펴볼 수 있습니다.

위협을 느낀 백조
The Threatened Swan (얀 아셀 레인)

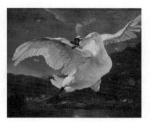

Q 백조가 놀라는 이유를 찾아보세요.

A

야경
Night Watch (렘브란트 하르먼손 반 라인)

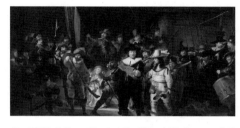

Q 민병대의 표정 하나하나를 관찰해보고 가장 인상 깊은 인물을 묘사해보세요.

A

연애 편지
The love letter (요하네스 페르메이르)

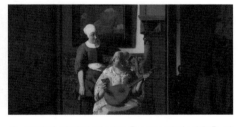

Q 표정이 압권인 이 작품을 보고 편지 내용을 상상하면서 편지를 써보세요.

렘브란트는 네덜란드 황금시대의 대표적인 화가로 명암대비를 드라마틱하게 표현하여 〈야경〉과 같은 수많은 명작을 남겼습니다. 또한 수많은 자화상과 초상화, 성서를 주제로 한 연작, 역사화, 드로잉과 회화 느낌을 내는 판화에도 뛰어난 재능이 있었는데 렘브란트 하우스에서 다양한 판화 작품을 감상할 수 있습니다.

Q1 렘브란트 하우스를 관람하고 난 후 렘브란트에 대해 알게 된 점을 적어보세요.

A1

Q2 렘브란트 하우스에서 가장 인상 깊었던 작품은 무엇이고 그 이유를 적어보세요.

A2

네덜란드 아메르스포르트(Amersfoort)에서는 현대 추상미술의 거장, 피에트 몬드리안을 만날 수 있습니다. 빨강 파랑 노랑에 검정 하양 회색의 기본 선을 수평과 수직으로 제한하는 격자무늬 그림이 인상 깊은 몬드리안의 신조형주의는 조각, 건축 등에 큰 영향을 주었습니다.

Q 몬드리안의 화풍으로 나만의 집을 그려보세요.

네덜란드에서 인상 깊었던 일들을 스케치하거나 사진을 붙이고 글로 남겨 보세요.

오늘 날짜 ___ / ___ / ___ 오늘의 날씨 □ ☺ □ ☁ □ ☔ □ ☃

FRANCE

프랑스

유럽미술 여행에서 빼놓을 수 없는 필수 코스 프랑스는 세계 3대 박물관인 루브르 박물관뿐만 아니라 인상파 미술의 보물창고 오르세 미술관, 압도적인 수련 연작으로 유명한 오랑주리 미술관, 퐁피두센터와 MAMAC에 이르는 다채로운 현대미술관 그리고 피카소, 로댕, 샤갈, 마티스에 이르기까지 다양한 화가 개인의 미술관을 만나볼 수 있는 예술 종합 선물 세트와 같은 나라입니다. 또한 모네의 빼어난 정원과 고흐의 가슴 아픈 발자취를 따라가 볼 수 있는 다채로운 예술의 나라, 프랑스로 떠나볼까요?

프랑스 | France

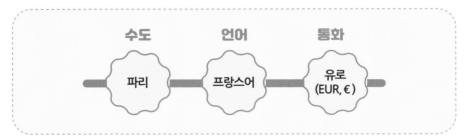

수도	언어	통화
파리	프랑스어	유로 (EUR, €)

삼색기라고 불리는 프랑스 국기를 상징하는 세 가지 색은 블뢰(Bleu), 블랑(Blanc), 루주(Rouge)입니다.
파란색은 '파리', 흰색은 왕정 시대의 '국왕', 빨간색은 '혁명의 피'를 의미합니다.

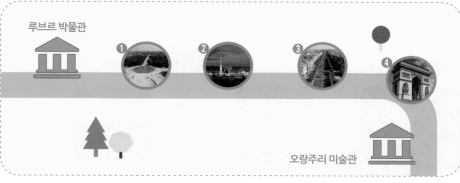

루브르 박물관
① ② ③ ④
오랑주리 미술관

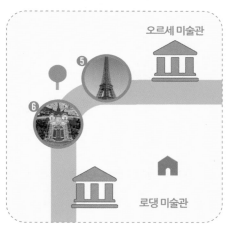

오르세 미술관
⑤
⑥
로댕 미술관

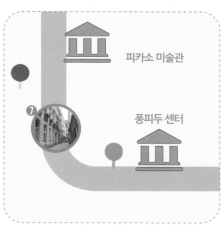

피카소 미술관
⑦
퐁피두 센터

❶(튈르리 정원) 루브르 박물관 앞 카루젤 개선문에 이어진 파리지 앵에게 사랑받는 아름다운 정원
❷(콩코르드 광장) 프랑스 혁명 때 단두대가 세워지면서 루이 16세 와 마리 앙투아네트 등의 비참한 최후의 장소
❸(샹젤리제 거리) 파리에서의 가장 화려한 번화가로 명품 브랜드 상점이 많다
❹(개선문) 나폴레옹 1세가 군대에 승리의 영광을 돌리기 위해 건 립한 문. 여기서 프랑스의 해방을 선언하였다.
❺(에펠탑) 유네스코 세계문화유산으로 등재된 파리의 상징
❻(샤요 궁전) 1937년 파리 박람회장으로 세워진 궁전으로 에펠탑 의 전경을 한눈에 담을 수 있는 곳
❼(마레 지구) 파리의 대표적인 귀족 저택 가로 카페, 레스토랑 및 쇼핑 상점이 많은 곳

그 외 추천 코스

❶(생트 샤펠) 고딕양식의 가장 아름다운 교회로 스테인드글라스로 환상적인 분위기의 아름다 운 교회

❷(노트르담 대성당) 아름다운 고딕양식의 노트 르담 대성당은 나폴레옹 대관식, 대통령의 장례 식이 거행되는 중요한 장소

❸(몽마르뜨 언덕) '순교자의 언 덕'이라는 뜻으로 현재는 예술 가의 장소로 유명하고 사크레 쾨르 사원이 있다.

❹(베르사유 궁전) 절대 왕권 기의 루이 14세가 완성한 궁전으로 호화로움과 화려함의 극치

루브르 박물관 관람하기

루브르 박물관은 세계 3대 박물관으로 연간 세계에서 가장 많이 방문하는 박물관이자 유네스코 세계문화유산으로 지정된 박물관입니다. 박물관 관람 후에는 루브르의 상징 피라미드 앞에서 사진을 찍는 것을 잊지 마세요.

암굴의 성모
La Vierge aux rochers
(레오나르도 다 빈치)

모나리자
Monna Lisa (레오나르도 다 빈치)

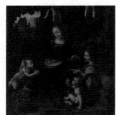

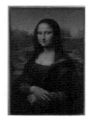

Q 내셔널 갤러리〈암굴의 성모〉와 루브르 박물관의 〈암굴의 성모〉의 다른 점은 무엇일까요?

A

Q 모나리자의 미소는 어떤 의미인지 자신만의 생각을 적어보세요.

A

나폴레옹 1세 대관식
Sacre de l'empereur Napoléon 1er et couronnement de l'impératrice Joséphine
(자크 루이 다비드)

Q 이 작품에는 화가 다비드가 숨어있답니다. 어디에 있을까요? 그림 위에 동그라미 쳐보세요.

A

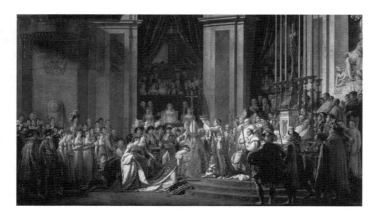

 밀로의 비너스
Vénus de Milo (작자 미상)

Q 비너스의 소실된 팔의 모양은 어땠을지 상상해서 그려보세요.

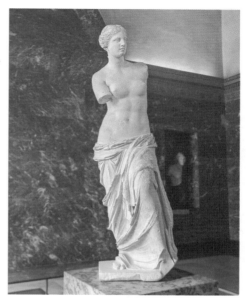

 사기꾼
Le Tricheur à l'as de carreau (조르주 드 라 투르)

Q 작품 속 각 인물의 표정을 관찰한 후 어떤 생각을 하고 있을지 상상해서 써보세요.

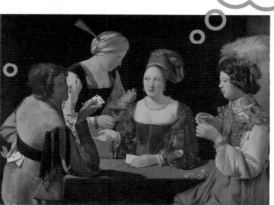

오르세 미술관 관람하기

1986년 오르세 기차역이었던 건물을 리모델링하여 개관한 미술관으로 19세기 초의 루브르 박물관 작품에 이어 19세기 중반~20세기 초반 마네, 고갱, 고흐, 밀레, 세잔 등 우리에게 익숙한 19세기 인상파 화가들의 주요 작품들이 전시되어있습니다. 감상 후에는 오르세 미술관의 상징인 시계탑 앞에서 인생 사진을 남겨보세요.

 이삭 줍는 사람들 Des glaneuses / 만종 L'Angélus (장 프랑수아 밀레)

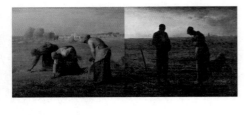

Q 두 작품을 보고 어떤 감정이 드는지 한 줄로 써 보세요.

A

 14세의 발레리나
Petite danseuse de quatorze ans
(에드가 드가)

Q 작품의 재료는 무엇일까요? 14세의 발레리나 처럼 동작을 취해보고 사진을 찍어보세요.

A

 임종을 맞은 카미유
Camille sur son lit de mort
(클로드 모네)

Q 아내의 임종 순간까지 예술혼을 불태운 남편과 아내의 임종을 지키는 남편 중 나라면 어떤 선택을 할지 생각해보고 죽어서까지 남편의 모델이 된 까미유는 어떤 생각을 했을지 상상해보세요.

A

 론강의 별이 빛나는 밤
La Nuit étoilée (빈센트 반 고흐)

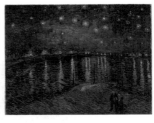

Q 고흐의 강렬한 붓 터치를 직접 보고 론강을 배경으로 그림을 그렸을 고흐의 심정이 어땠을지 글로 표현해보세요.

A

19세기부터 20세기에 이르기까지 인상주의 예술의 흐름을 볼 수 있는 오랑주리 미술관 은 튈르리 궁전 안에 오렌지 나무의 온실이었던 곳으로 압도적인 스케일의 모네의 수련 연작이 전시되어 있는 것으로 유명합니다.

수련 연작 8작품
Water Lilies (클로드 모네)

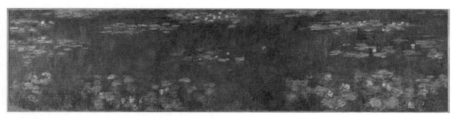

Q 압도적인 크기의 수련 연작을 오래도록 감상한 후 느낀 점을 써보세요.

A

광대 옷을 입은 클로드 르누아르
Claude Renoir en clown
(피에르 오귀스트 르누아르)

Q 아버지 그림의 모델로 선 클로드의 마음은 어땠을지 표정을 주목해서 써보세요.

A

세잔 부인의 초상화
Portrait de Madame Cézanne (폴 세잔)

Q 세잔 부인은 어떤 성격이었을까요? 세잔 부인의 성격을 상상해보세요.

A

사과와 비스킷
Pommes et biscuits (폴 세잔)

Q 정물화의 대가 폴 세잔처럼 정물화를 그려볼까
요?

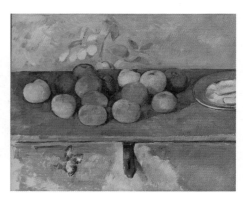

〈생각하는 사람〉으로 익숙한 로댕의 작품은 프랑스의 로댕 미술관에서 만날 수 있습니다. 살아 숨 쉴 것 같은 숨 막히는 역동성을 지닌 로댕의 작품을 만날 수 있는 로댕 미술관은 로댕의 작품뿐만 아니라 잘 가꾸어진 아름다운 정원으로도 매우 유명합니다.

 칼레의 시민Monument to The Burghers of Calais (오귀스트 로댕)

 지옥의 문 The Gates of Hell (오귀스트 로댕)

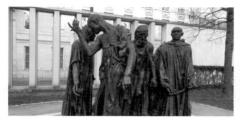

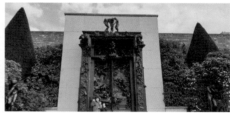

Q 〈칼레의 시민〉의 각각 인물들의 표정을 주목하여 감상해보고 만약 작품 속의 주인공이라면 어떤 감정이었을지 상상해보세요.

A

Q 자신이 지옥의 문에 있다면 어떤 심정이었을지 상상해보고 글로 표현해보세요.

A

 생각하는 사람 The Thinker (오귀스트 로댕)

 다나이드 Danaid (오귀스트 로댕)

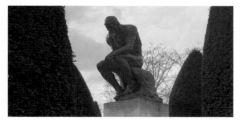

Q 〈생각하는 사람〉은 어떤 생각을 하고 있을까요? 생각하는 사람처럼 동작을 취해보고 사진을 찍어보세요.

A

Q 내가 〈다나이드〉라면 어떤 감정이었을지 상상해보세요.

A

피카소 미술관 관람하기

쇼핑의 성지, 마레 지구 한복판, 1985년 '오텔 살레'라는 호텔을 개조하여 만든 피카소 미술관이 자리하고 있습니다. 입체파 예술의 거장, 피카소만의 독특한 세계관과 시대별로 달라지는 화풍의 변화가 담긴 다양한 회화와 조각 작품을 한자리에서 만나보세요.

한국에서의 학살
Massacre en Corée

Q 파리 피카소 미술관에서는 한국인이라면 놓치지 말아야 할 작품, 〈한국에서의 학살〉이 있습니다. 작품을 감상 후 내 생각을 적어보세요.

A

파리 퐁피두 센터 관람하기

파리에 위치한 퐁피두 센터는 프랑스 모던아트의 위상을 한층 업그레이드해준 유럽 현대미술관 중에서도 손꼽히는 곳 중의 하나로 범상치 않은 외관과 현대미술 작품을 만나볼 수 있는 곳입니다.

Q1 파리 퐁피두 센터에서 가장 인상 깊었던 작품은 무엇인가요? (작품명, 화가)

A1

Q2 가장 인상 깊었던 이유가 무엇이고 어떤 감정이 들었나요?

A2

남프랑스 니스 시미에 공원에 위치한 앙리 마티스 미술관은 17세기 빌라 형태로 지어진 외관이 돋보이는 미술관으로 마티스의 작품을 연대별로 관람 가능할 수 있습니다.

 꽃과 과일들
Fleurs et fruits (앙리 마티스)

Q 마티스처럼 색종이를 오려서 자신만의 꽃, 과일을 표현해보세요.
색종이가 없다면 잡지나 전단을 활용해도 좋아요.

니스 MAMAC 관람하기

남프랑스 니스에 위치한 MAMAC 미술관은 니스의 현대예술과 다양한 장르와 테마를 주제로 아방가르드적 매력이 통통 튀는 현대 미술관입니다.

Q MAMAC에서 가장 인상 깊었던 작품은 무엇인가요? (작품명, 화가)

A1

Q2 가장 인상 깊었던 이유가 무엇이고 어떤 감정이 들었나요?

A2

마르크 샤갈 미술관 관람하기

남프랑스 니스의 한적한 주택가에 위치한 마르크 샤갈 미술관은 샤갈과 그의 두 번째 부인의 결정으로 기부된 작품으로 전시되어있는데 샤갈이 작업한 스테인드글라스의 오묘한 빛과 색채에 신비롭고 환상적인 느낌을 받을 수 있습니다. 대부분의 작품은 샤갈의 후기 작품들이고, 샤갈이 추구했었던 이상과 많이 닮았습니다.

Q1 샤갈미술관에서 가장 인상 깊었던 작품은 무엇인가요? (작품명, 화가)

A1

Q2 가장 인상 깊었던 이유가 무엇이고 어떤 감정이 들었나요?

A2

클로드 모네는 파리 근교 지베르니에 넓은 대지와 집을 구매하여 작업실뿐만 아니라 자신의 정원과 연못을 꾸몄습니다. 모네는 자신이 화가가 되지 않았더라면 정원사가 되었을 것이라고 말할 정도로 정원에 각별한 애정을 쏟았는데, 이 아름다운 정원에서 끊임없이 수련을 그리기 시작했고, 그렇게 탄생한 명작이 수련 연작입니다.

Q 한편의 시와 같은 모네의 정원과 집을 그림으로 표현해보세요.

고흐는 파리에서 예술가들과 어울리지 못하고 '남프랑스의 아틀리에' 공동체를 꿈꾸며 아를로 떠나왔습니다. 두 달여 간의 고갱과 함께하지만 잦은 갈등으로 결국 면도칼로 자기 귀를 자르고 정신병원에 들어가며 아를을 떠났습니다. 그리고 마지막으로 머물렀던 곳이 파리의 북부, 오베르 쉬르 우아즈로 고흐의 마지막 예술혼이 담긴 장소입니다.

Q1 고흐는 어떤 사람이었을까요?

A1

Q2 고흐에게 전하고 싶은 말을 편지로 써보세요.

프랑스에서 인상 깊었던 일들을 스케치하거나 사진을 붙이고 글로 남겨 보세요.

오늘 날짜 ___ / ___ / ___ 오늘의 날씨 □ ☺ □ ☁ □ 🌧 □ ☂

SPAIN

스페인

자유와 열정의 나라 스페인은 건축, 미술, 음악 등 다방면의 예술이 발달한 나라로 세계 3대 미술관 프라도 미술관과 로마네스크 작품 컬렉션으로 유명한 카탈루냐 미술관이 있습니다. 유럽미술 여행의 백미 코스답게 천재 건축가 안토니 가우디부터 고야, 피카소, 미로, 달리, 벨라스케스에 이르는 다양한 화가의 작품을 감상할 수 있습니다.

스페인 | Spain

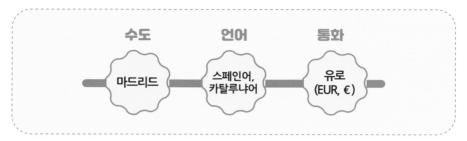

수도	언어	통화
마드리드	스페인어, 카탈루냐어	유로 (EUR, €)

페르디난드 마젤란은 최초의 세계 일주 항해가로 스페인으로 건너가 스페인 국왕 카를로스의 후원으로 역사상 처음으로 대서양과 태평양을 횡단한 사람입니다.

안토니 가우디는 스페인의 천재적인 건축가로 훌륭한 건축물들을 남겼으며 그 탁월함과 독창성을 인정받아 유네스코 세계문화유산으로 등재되었습니다.

현대미술의 거장으로 불리는 피카소는 왕성한 활동으로 회화, 판화, 조소, 도예 등 다양한 작품을 남겼습니다.

● 마드리드

❶(국립 소피아 왕비 예술센터) 스페인의 근현대 미술작품을 전시하는 곳으로 피카소의 대표작품 〈게르니카〉를 만나볼 수 있는 곳
❷(마요르 광장) 건물들로 둘러싸인 사각형 모양의 광장으로 펠리페 3세 기마상이 있다.
❸(에스파냐 광장) 그란 비아의 광장으로 세르반테스 300주년 기념비가 있다.
❹(그란 비아) 마드리드의 번화가로 쇼핑거리가 있다.

프라도 미술관

● 바르셀로나

카탈루냐 미술관

❺(몬주익 성) 바르셀로나 몬주익 지구에 있는 과거 군사의 요새로 지어진 곳
❻(몬주익 분수) 세계 3대 분수 쇼로 환상적인 레이저 분수 쇼를 관람할 수 있다.
❼(람블라스 거리) 피카소, 달리, 미로가 자주 걸었던 람블라스 거리
❽(보케리아 시장) 람블라스 거리에 있는 바르셀로나 최대의 재래시장
❾(카탈루냐 음악당) 유네스코 세계문화유산에 지정된 카탈루냐의 전통과 역사를 대변하는 음악당

호안 미로 미술관

피카소 미술관

스페인의 수도 마드리드에 위치한 세계 3대 미술관 중 하나인 프라도 미술관은 스페인 회화의 3대 거장으로 추앙받는 디에고 벨라스케스, 프란시스코 고야, 엘 그레코를 비롯하여 르네상스의 거장 보티첼리, 라파엘로 등의 작품을 만나볼 수 있는 곳입니다.

아들을 잡아먹는 사투르누스
Saturn (프란시스코 고야)

Q 이 작품을 보고 어떤 감정이 느껴지나요?

A

1808년 5월 2일 / 1808년 5월 3일
El 2 de mayo de 1808 en Madrid o "La lucha con los mamelucos' / El 3 de mayo en Madrid o "Los fusilamientos" (프란시스코 고야)

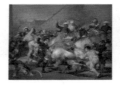 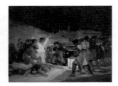

Q 이 작품을 보고 전쟁에 대한 자기 생각은 어떤지 한 줄로 표현해볼까요?

A

시녀들
Las Meninas (디에고 벨라스케스)

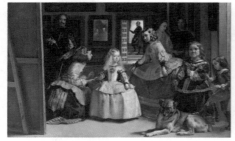

Q 작품 속 인물 중 가장 인상 깊은 인물에 대해서 묘사해보세요. 거울에 비친 왕과 왕비도 찾아보세요.

A

카를로스 4세의 가족들
La familia de Carlos IV (프란시스코 고야)

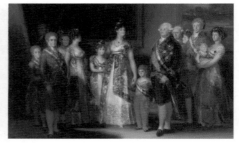

Q 작품 속 고야를 제외한 왕실 가족 13명의 인물의 생김새를 잘 살펴보고 묘사해보세요.

A

바르셀로나의 몬주익 언덕에 위치하여 풍광이 아름답기로 유명한 미술관입니다. 초현실주의 호안 미로의 조각과 태피스트리, 회화 작품들이 전시되어 있고, 무엇보다도 높은 층고의 벽면을 가득 채우는 압도적인 태피스트리를 만나볼 수 있습니다. 알록달록한 색감과 경쾌하고 자유분방한 작품들이 상상력을 마구 자극하는 곳입니다.

Q1 미로 미술관에서 가장 인상 깊었던 작품은 무엇인가요?

A1

Q2 가장 인상 깊었던 이유가 무엇이고 어떤 감정이 들었나요?

A2

Q3 미로의 기호를 사용하여 나만의 작품을 그려보세요.
(미로의 그림에서 단순한 세 개의 선은 사람, *은 별, #은 도주의 사다리, ●—●은 새를 상징합니다.)

바르셀로나에 위치한 카탈루냐 미술관은 중세 로마네스크, 중세 고딕, 르네상스와 바로크, 현대미술에 이르기까지 다양한 작품을 보유하고 있습니다. 그중에서도 단연 자랑할 만한 것은 세계 가장 유명한 로마네스크 작품 컬렉션과 다양한 카탈루냐 컬렉션입니다.

라 세우 두르헬의 제단화
Frontal d'altar de la Seu d'Urgell
(작자 미상)

성 베드로와 성 바울
Saint Peter and Saint Paul (엘 그레코)

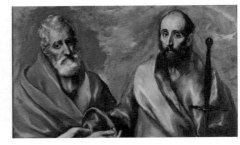

Q 열두 명의 사도의 옷과 얼굴들을 비교해서 묘사해보세요.

Q 베드로와 바울의 표정을 비교해 보고 두 사람의 관계는 어떤 관계일지 유추해보세요.

A

A

수태고지
L'Anunciació (엘 그레코)

Q 엘 그레코의 〈수태고지〉의 화풍의 변화를 비교해보세요.

A

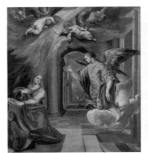

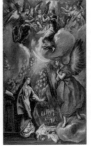

스페인의 자랑, 파블로 피카소 미술관은 1963년 개관하여 피카소의 모든 화풍을 다 소장하고 있습니다. 판화, 스케치, 습작, 도자기 등 다양한 컬렉션이 전시되어있고, 중세분위기가 물씬 풍기는 고딕양식의 특별한 미술관 외관도 만나보세요. 피카소 미술관의 대표적인 작품 시녀들의 다양한 버전들을 만날 수 있습니다.

Q1 피카소 미술관에서 가장 인상 깊었던 작품은 무엇인가요? (작품명, 화가)

A1

Q2 가장 인상 깊었던 이유가 무엇이고 어떤 감정이 들었나요?

A2

스페인 미술테마 여행 | 천재 그 이상, 안토니 가우디

스페인 카탈루냐 출신의 천재적인 건축가인 안토니 가우디는 스페인 건축학의 아버지라고 칭송받을 정도로 스페인의 건축에 큰 영향을 끼친 인물입니다. 천장과 벽을 직선으로 처리하지 않고 곡선으로 유연하게 살리며 아기자기한 장식과 색채를 사용하는 것으로 유명한데, 구엘 가문의 전폭적인 지지와 후원으로 사그라다 파밀리아 성당, 구엘 공원, 카사 바트요와 같은 유명한 작품을 바르셀로나에 남겼습니다.

Q1 가우디 작품 중 가장 인상 깊었던 작품은 무엇인가요?

A1

Q2 가장 인상 깊었던 이유가 무엇이고 어떤 감정이 들었나요?

A2

스페인에서 인상 깊었던 일들을 스케치하거나 사진을 붙이고 글로 남겨 보세요.

오늘 날짜 ___ / ___ / ___ 오늘의 날씨 □ ☺ □ ☁ □ 🌧 □ ⛄

ITALY and VATICAN

이탈리아 그리고 바티칸 시국

지중해의 반도와 섬으로 이루어진 이탈리아
는 르네상스의 중심지이자 그리스와 함께 유
럽 문명의 기원지로서 다양한 문화와 예술이
발달한 나라입니다. 로마의 보르게세 미술관,
피렌체의 우피치 미술관과 아카데미아 미술
관 그리고 세계에서 가장 작은 도시국가 바티
칸 시국의 바티칸 미술관, 산 피에트로 대성당
까지 황홀에 가까울 정도의 방대한 양의 예술
작품을 만나면 이탈리아와 사랑에 빠질 수밖
에 없게 됩니다.

이탈리아 | Italy

수도	언어	통화
로마	이탈리아어	유로 (EUR, €)

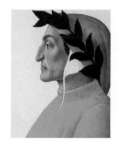

단테는 이탈리아 출신 시인이자 신앙인으로 고전 〈신곡〉으로 중세 문예 부흥을 일으킨 인물입니다. 평생 사랑한 연인 '베아트리체'를 향한 지고지순한 사랑으로도 유명합니다.

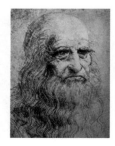

레오나르도 다 빈치는 르네상스를 대표하는 예술가, 과학자, 건축가, 철학자로 인류 역사상 가장 뛰어난 천재입니다.

(왼쪽) 갈릴레오 갈릴레이는 뛰어난 천문학자이자 수학, 물리학 등 현대과학의 기초를 마련한 사람입니다.
(오른쪽) 미켈란젤로는 레오나르도 다 빈치와 함께 르네상스를 대표하는 예술가이자 조각가입니다.

우피치 미술관

● 피렌체

아카데미아
미술관

❶ (두오모)피렌체의 상징인 이탈리아 피렌체 대성당
❷ (조토의 종루)두오모 앞에 세워진 종탑의 테라스에서 만나는 피렌체의 전
경을 최고로 꼽음
❸ (시뇨리아 광장)피렌체에서 가장 오래된 광장으로 예술 작품들을 만나볼
수 있는 곳
❹ (베키오궁)시뇨리아 광장 옆에 위치한 베키오궁은 메디치가의 업무용으로
사용되었으나 현재는 시청으로 사용
❺ (베키오 다리)피렌체에서 가장 오래된 다리로 금세공 상점들이 즐비한 곳
❻ (미켈란젤로 광장)피렌체의 전경을 한눈에 담을 수 있는 언덕 위의 광장

보르게세 미술관

● 로마

❼ (스페인 광장)영화⟨로마의 휴일⟩의 한 장면으로 유명
해진 스페인 계단이 있는 세계인의 만남의 장소
❽ (트레비 분수)세 갈래의 길이 합류한다는 뜻으로 붙여
진 분수로 어깨 너머로 동전을 1번 던지면 로마에 다
시 올 수 있고, 2번 던지면 연인과의 사랑이 이루어지
고, 3번 던지면 소원이 이루어진다는 설이 있다.
❾ (판테온)'모든 신들에게 바쳐진 신전'이라는 뜻으로 이
탈리아 왕들의 영묘로 쓰인다.
❿ (콜로세움)약 5만 명을 수용할 수 있는 계단식 관람석
형태의 로마 시대 공공 오락시설. 로마의 힘을 상징하
는 최고의 건축물
⓫ (포로 로마노)로마 공회장으로 신전, 바실리카, 기념
비 등의 건물들로 구성된 유적지
⓬ (진실의 입)플루비우스(강의 신) 얼굴 앞면을 둥글게
새긴 대리석 가면의 '진실의 입'에 손을 넣고 거짓말을
하면 플루비우스가 손을 삼켜버린다는 전설이 있다.

● 바티칸시티

바티칸미술관

산 피에트로
대성당

⟨바티칸시티⟩
⓭ (산 피에트로 광장)산 피에트로 대성당 앞 타원형 꼴
의 광장
⓮ (산탄젤로성)황제의 영묘로 세웠던 성으로 감옥으로
도 사용되었던 요새로 성 앞에는 천사의 다리가 있다.

우피치 미술관은 원래는 이탈리아 명문가 메디치 가문의 업무를 보는 용도의 사무실이 었다가 메디치가에서 소장한 예술작품을 보관하는 장소로 재건축해 사용하여 이탈리아 르네상스의 대표 화가인 보티첼리, 미켈란젤로뿐만 아니라 독일과 프랑스 르네상스 화가의 작품들까지 세계 최고의 르네상스 회화 컬렉션을 만날 수 있습니다.

우르비노 공작과 그의 아내 The Duke and Duchess of Urbino Federico da Montefeltro and Battista Sforza (피에로 델라 프란체스카)

비너스의 탄생 Nascita di Venere (산드로 보티첼리)

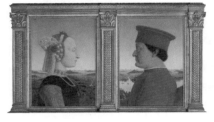

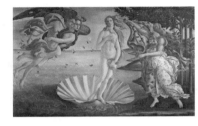

Q 작품의 뒷면까지 감상하고 어떤 느낌이 드는지 써보세요.

A

Q 비너스의 탄생을 본 느낌을 한 줄로 써보세요.

A

수태고지 Annunciazione (레오나르도 다 빈치)

그리스도의 세례 Battesimo di Cristo (레오나르도 다 빈치)

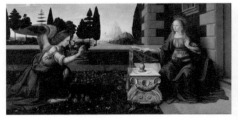

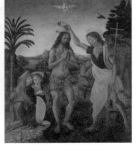

Q 다빈치의 스승 베로키오가 그린 부분과 다빈치가 그린 부분이 어디인지 찾아보고, 비교해보세요.

Q 작품을 오른쪽 하단에서 보면 작품이 어떻게 달라지는지 묘사해보세요.

A

A

1902년 보르게세 가문의 별장과 예술 소장품을 함께 사들여 보르게세 미술관을 개관하였습니다. 보르게세 가문은 바로크 조각의 거장 베르니니의 후원자로서 베르니니부터 카라바조, 라파엘로 작품에 이르기까지 다양한 작품을 수집하여 로마에서 다양한 작품을 만나볼 수 있습니다.

병든 바쿠스
The Young Sick Bacchus
(미켈란젤로 메리시 다 카라바조)

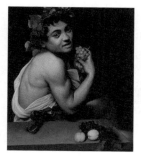

Q 우피치 미술관의 생기 넘치는 〈바쿠스〉와 비교해보세요. 〈병든 바쿠스〉는 우리에게 무엇을 이야기하고 싶었을지 글로 표현해보세요.

A

다비드상
David (로렌초 베르니니)

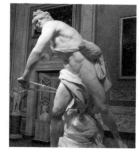

Q 아카데미아 미술관에 있는 〈다비드상〉과 비교해서 어떤 점이 다른지 적어보세요.

A

아폴로와 다프네
Apollo and Daphne (로렌초 베르니니)

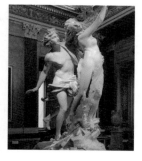

Q 그리스 신화 이야기를 바탕으로 아폴로와 다프네의 표정에서 느껴지는 감정은 무엇일까요?

A

페르세포네의 납치
Rape of Proserpina (로렌초 베르니니)

Q 페르세포네의 허벅지의 소름 돋을 만큼 생생한 손자국을 보고 느낀 점을 적어보세요.

A

이탈리아 조각가이자 건축가, 회화에 천부적인 소질이 있는 미켈란젤로의 천재적인 작품을 만날 수 있는 대표적인 세 곳은 바티칸 미술관, 산 피에트로 대성당 아카데미아 미술관입니다.

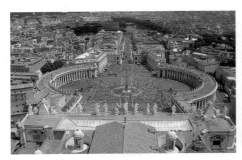 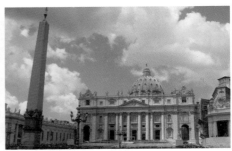

세계에서 가장 면적이 작은 도시국가, 바티칸 시국의 바티칸 미술관에서는 〈천지창조〉, 〈최후의 만찬〉을 만날 수 있습니다. 그리고 세계 최대의 성당, 산 피에트로 대성당에서는 〈쿠폴라〉, 〈피에타〉를 만날 수 있습니다. 그리고 르네상스의 시작, 이탈리아 피렌체에 있는 아카데미아 미술관에서는 미켈란젤로 〈다비드상〉을 감상할 수 있습니다.

천지창조
Genesis (미켈란젤로 부오나로티)

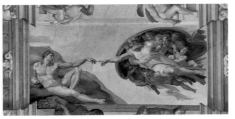

Q 미켈란젤로는 4년 동안의 바티칸 미술관 시스티나 예배당의 〈천지창조〉 작업으로 디스크, 관절염, 피부병을 얻게 되고 한쪽 눈의 시력도 잘 보이지 않게 되었습니다. 미켈란젤로의 인내와 고통 속에 탄생한 완벽을 넘어서는 〈천지창조〉를 본 감동을 미켈란젤로에게 편지로 보내보세요.

천재적인 화가이자 조각, 건축, 수학, 과학, 의학 등 다방면에서 활약했었던 르네상스의 N잡러, 레오나르도 다 빈치의 생가가 있는 빈치(VINCI)에는 다 빈치의 생가와 다 빈치 박물관이 있으며, 올리브와 사이프러스 나무의 아름다운 풍경에서 느껴지는 예술의 기운은 덤으로 느낄 수 있습니다.

 최후의 만찬
The Last Supper (레오나르도 다 빈치)

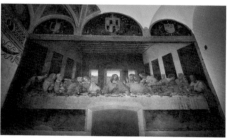

다 빈치의 불후의 명작, 〈최후의 만찬〉은 밀라노 산타 마리아 델레 그라치에 교회에서 만나 볼 수 있습니다.

Q1 레오나르도 다 빈치는 어떤 인물이었나요?

A1

Q2 레오나르도 다 빈치의 작품 중 가장 인상 깊었던 작품은 무엇인가요?

A2

Q3 가장 인상 깊었던 이유가 무엇이고 어떤 감정이 들었나요?

A3

마이 유럽 다이어리 : MY EUROPE DIARY

이탈리아에서 인상 깊었던 일들을 스케치하거나 사진을 붙이고 글로 남겨 보세요.

오늘 날짜 ___ / ___ / ___ 오늘의 날씨 □ 😊 □ ☁ □ 🌧 □ ⛄

AFTER EUROPE

여행을 다녀와서

이번 유럽미술 여행을 통해 어떤 것을 알게 되
었고 어떤 점이 달라졌나요? 수많은 유럽미
술관 중에서 가장 인상 깊은 작품을 뽑아보고
그 이유를 적어보세요. 마지막으로 무엇보다
도 여행을 다녀오기 전 결심했거나 계획했던
것들이 다 이루어졌는지 여행 전과 후를 비교
해보세요.

Q1 유럽미술 여행 감상문을 써볼까요?

Q2 내 마음속 최고의 유럽미술

Q3 가장 인상 깊었던 이유가 무엇이고 어떤 감정이 들었나요?

Ticket Here!

사진을 붙이거나 그림을 그려서 세상에 하나뿐인 나만의 엽서를 만들어보세요.

Picture Here!

Picture Here!

POSTCARD

POSTCARD